To my family with love

A mi familia con amor

Dear Friend,

As the book title explains, this second bilingual compilation of my poems and art is an impractical guide because the useful guide for your practical life resides within yourself; one way to explore your guide is creating your own poetry and art.

My poetry and art represent my emotional reality and my commitment to passion; Passion as the element that guides the directions in which I take my life. Passion defined not as mere feeling or sensation, but as powerful insights into the being that I really am.

My poetry and art are an expression of the fundamental place that personal freedom has in the way I live my life. I cannot (I refuse to) be carried by the currents of life in the form of social pressures; instead I am passionately committed to a certain direction, even when I don't know the final destination.

I hope that this book will inspire you to explore your inner guide using art.

Lorena B. Fernandez

Estimada(o) Amiga(o),

Como explica el título de este libro, esta segunda recopilación bilingüe de mis poemas y arte es una guía impráctica, porque creo que la guía útil en tu vida práctica reside dentro de ti; y una forma de explorar esa guía interna es creando tu propia poesía y arte.

Mi poesía y mi arte representan mi realidad emocional o devoción hacia mi pasión; Pasión como el elemento que guía la dirección en que llevo mi vida. Pasión no definida como simple sentimiento o sensación, sino como poderosas visiones del ser que realmente soy.

Mi poesía y mi arte son una expresión del lugar fundamental que la libertad personal tiene en como vivo mi vida. No puedo (me niego a) ser llevadas por las corrientes de la vida en forma de presiones sociales, en cambio estoy apasionadamente comprometida con una dirección determinada, aun cuando no se cual será mi destino final.

Espero que este libro te inspire a explorar tu mundo interior a través del arte.

Lorena B. Fernández

How To Exist, An Impractical Guide

―――――――

Como Existir, Guía Impráctica

Lorena B. Fernandez

AuthorHouse™
1663 Liberty Drive
Bloomington, IN 47403
www.authorhouse.com
Phone: 1-800-839-8640

©2009 Lorena B. Fernandez. All rights reserved.

No part of this book may be reproduced, stored in a retrieval system, or transmitted by any means without the written permission of the author.

First published by AuthorHouse 8/13/2009

ISBN: 978-1-4389-8578-7 (sc)

Library of Congress Control Number: 2009906882

Printed in the United States of America
Bloomington, Indiana

This book is printed on acid-free paper.

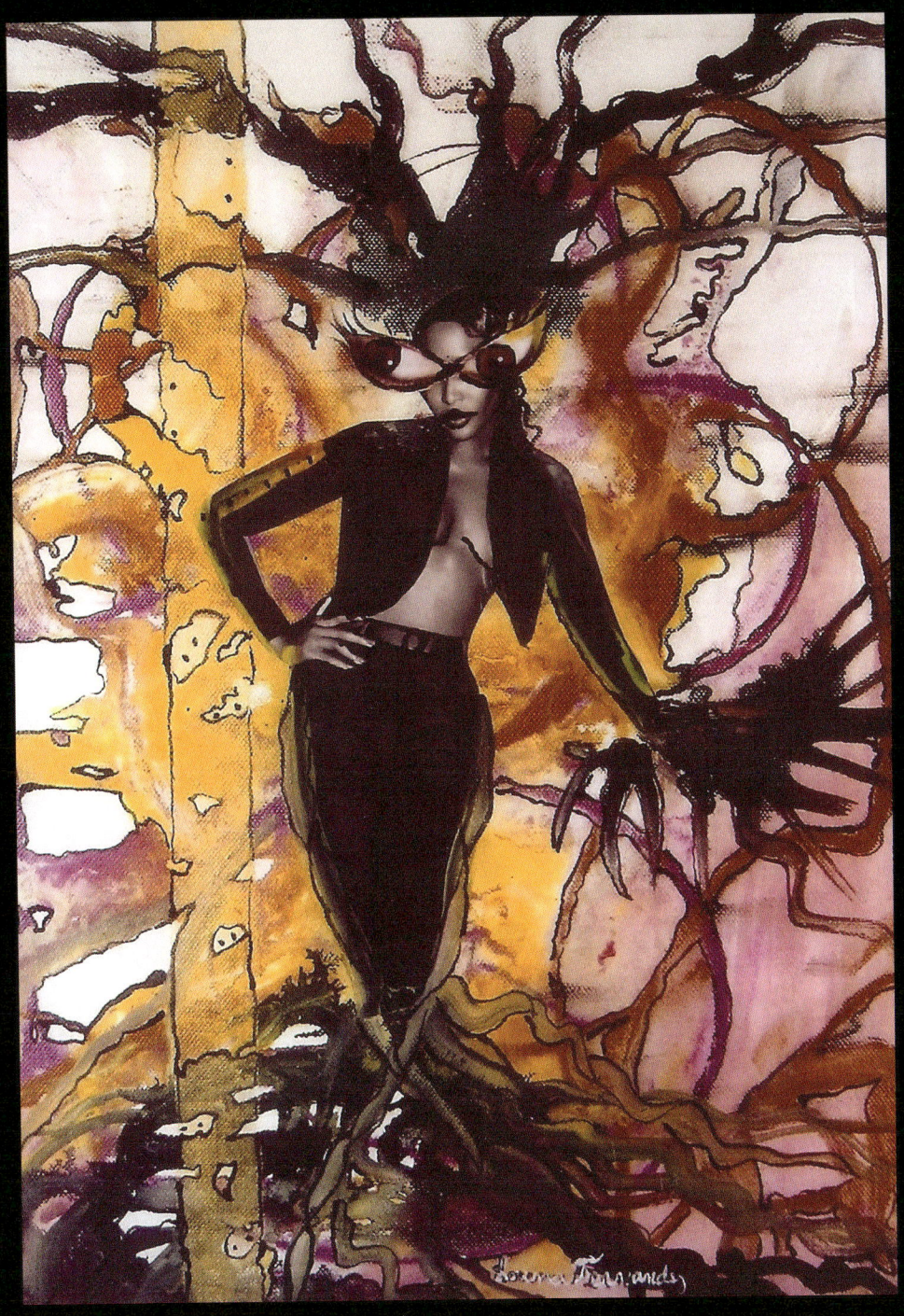

Self Conscious
Acrylic on Canvas
20x16in

How to Answer the Question: "What's going on with you?"

What's going on with me, you ask?
I'm running like an underground river.
Sometimes I surface to form lakes in peaceful and sunny areas,
But underneath I continue to run into deep and dark places,
Occasionally carrying toxic sedimentation
Other times I form rapids,
Noisy and foaming at the mouth,
But ultimately harmless
The trick is to keep running freely
Without destroying the landscape
It's not easy but I'm trying.
And, you?
What's going on with you?

Como Responder la Pregunta: ¿Qué está pasando contigo?

¿Qué está pasando conmigo, me preguntas?
Estoy corriendo como río subterráneo.
A veces salgo a la superficie y formo lagos en zonas tranquilas y soleadas,
Pero debajo sigo corriendo en lugares oscuros y profundos,
En ocasiones llevo sedimentos tóxicos
Otras veces formo rápidos,
Ruidosos y con espuma en la boca,
Pero ultimadamente inofensivos
El truco es seguir corriendo libremente
Sin destruir el paisaje
No es fácil, pero estoy tratando.
¿Y, tú?
¿Qué está pasando contigo?

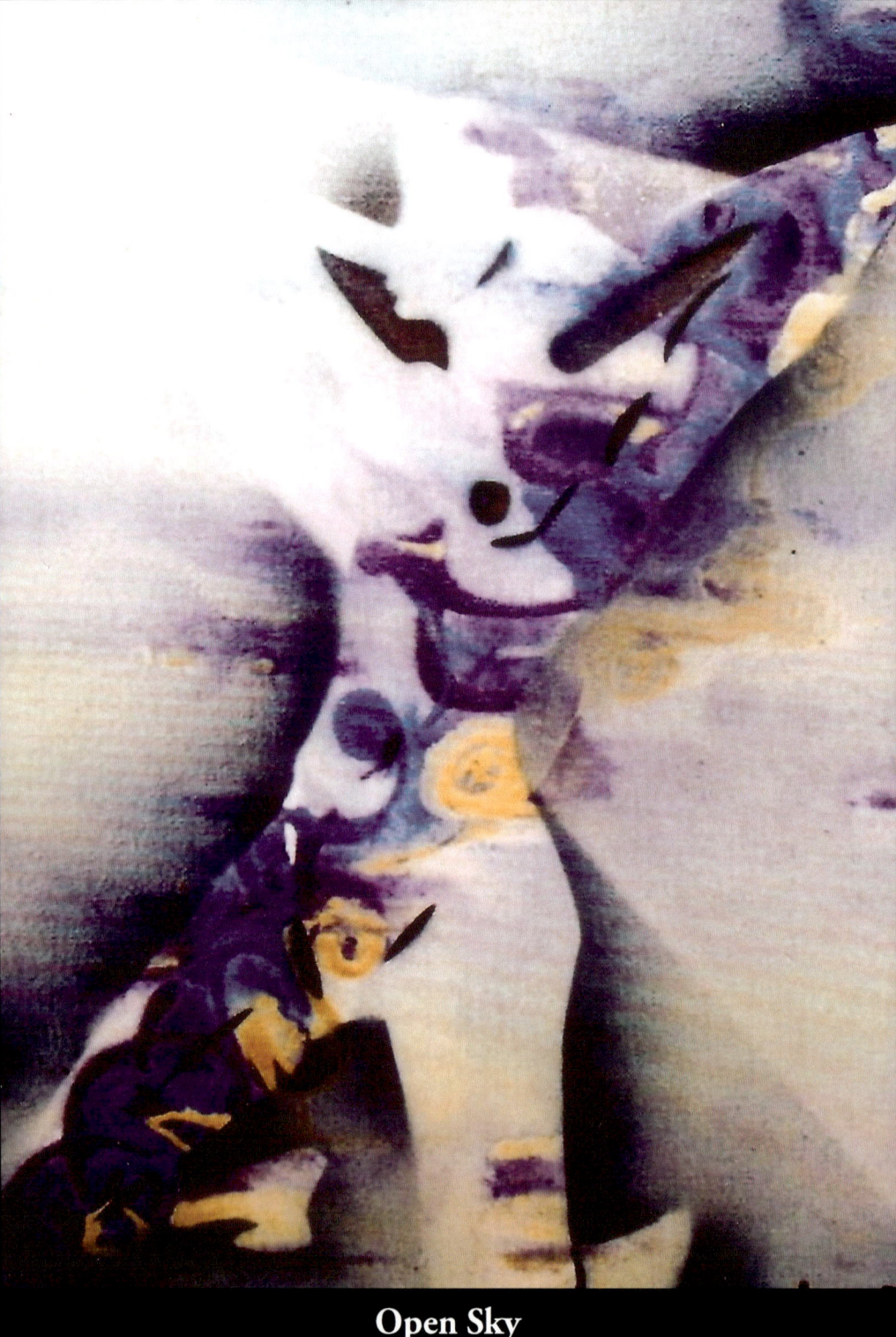

Open Sky
Acrylic on Canvas
20x16in

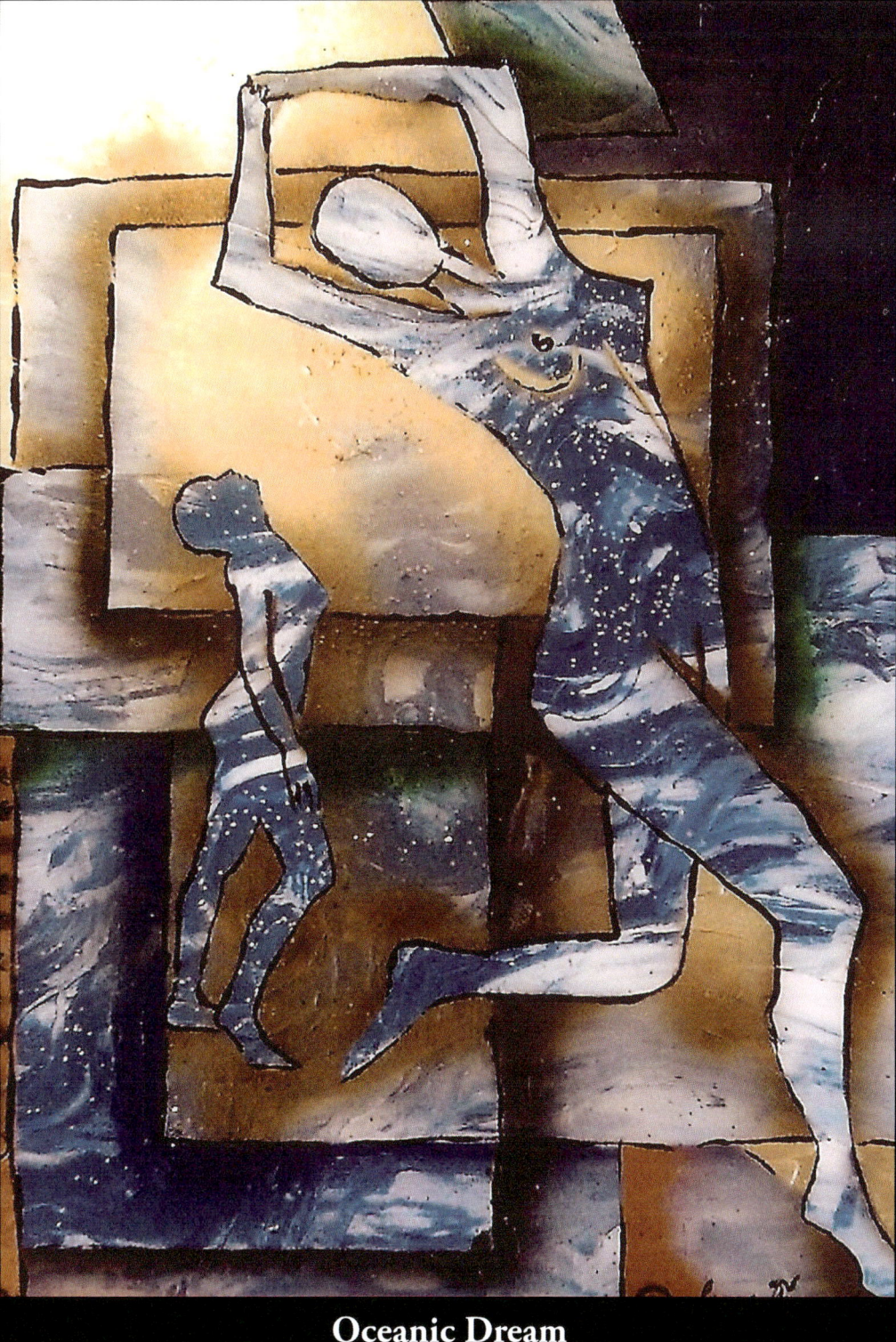

Oceanic Dream
Acrylic on Canvas
20x16in

How to Deal With New Perspectives

When a new perspective crossed my path
I was dry
I was blind
I was brittle
I was numb
I had all needed to make music,
But I could not gather the energy to listen closely.

When a new perspective crossed my path
I was living in the past
Rejoicing in old glories
I let my present slip away
I let my instruments decay
Under a layer of dust

When a new perspective crossed my path
I feared for my life, as I knew it
I feared for my future as I dreamed it
I feared for my sanity
I feared for my destiny
I ran around frantic not knowing what to do
And often I wished that a new perspective had never crossed my path.

When a new perspective crossed my path
Something woke inside me
My spring began to flow
My hearth began to roar
My blood began to boil

When a new perspective crossed my path
I gathered the pieces of myself
That lay awaiting full decay
And as I held them to my chest
I came back to life.

Como Lidiar Con Nuevas Perspectivas

Cuando una nueva perspectiva cruzó mi camino
Yo estaba seca
Ciega
Frágil
Entumecida
Tenía todo lo necesario para hacer música,
Pero no podía reunir la energía para escuchar con atención.

Cuando una nueva perspectiva cruzó mi camino
Estaba viviendo en el pasado
Regocijándome en viejas glorias
Desperdiciando mi presente
Dejando decaer mis instrumentos
Bajo una capa de polvo

Cuando una nueva perspectiva cruzó mi camino
Temía por mi vida, como la conocía
Temía por mi futuro como lo soñaba
Temía por mi cordura
Temía por mi destino
Corrí en círculos frenética, sin saber qué hacer
Y, a menudo, desee que la nueva perspectiva nunca hubiese cruzado mi camino.

Cuando una nueva perspectiva cruzó mi camino
Algo se despertó dentro de mí
Mi manantial comenzó a fluir
Mi corazón comenzó a rugir
Mi sangre comenzó a hervir

Cuando una nueva perspectiva cruzó mi camino
Reuní los pedazos de mí misma
Que tirados esperaban para podrirse
Y cuando los sostuve cerca de mi pecho
Regresé a la vida.

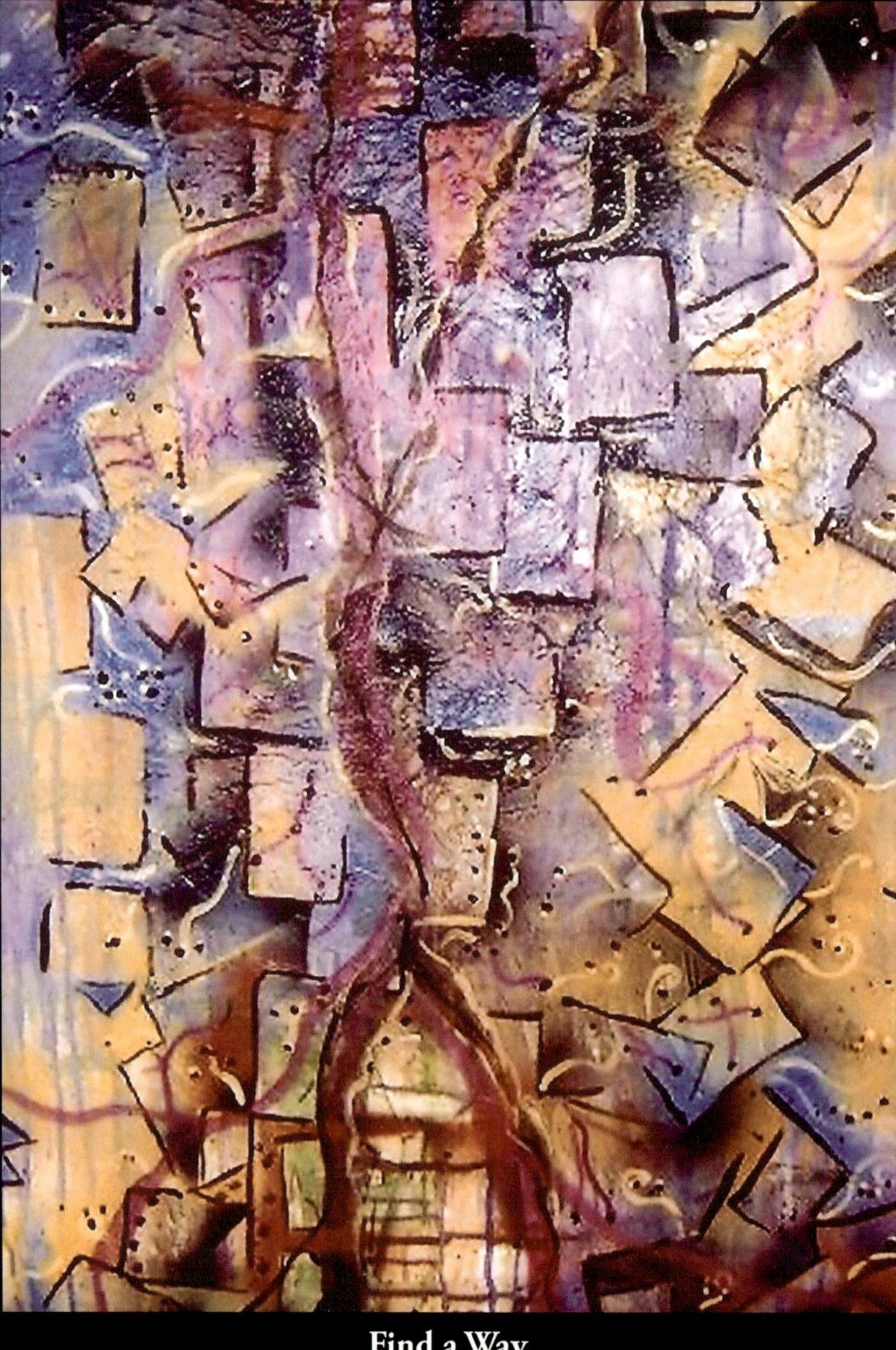
Find a Way

Approval I

Oh! Luscious elixir from the heavens
Gift of delight, I have searched for you all my life!
When I feel I have you, I shine!
What wouldn't I do for you?
I am starved for you!
I have risked my life
I have risked my soul
I have risked my integrity
Just to have you!
Are you at the root of everything I do?
Are you my ultimate goal?
To have you I let the world walk on me.
To have you I shatter my dreams with a smile on my face.
To have you I renounce my freedom.
Are you my master?
I am a slave to the one who offers me a drop of you.
To love you is my shame, my weakness and my survival
But to need you
That is the end of me.

Aprobación I

¡Oh! ¡Delicioso elixir de los cielos
Regalo de deleite, te he buscado por toda mi vida!
¡Cuando siento que te tengo, brillo!
¿Qué no haría por ti?
¡Estoy hambrienta de ti!
¡He arriesgado mi vida
He arriesgado mi alma
He arriesgado mi integridad
Sólo por tenerte!
¿Eres la raíz de todo lo que hago?
¿Eres mi objetivo final?
Por tenerte le permito al mundo que camine sobre mí.
Por tenerte he roto mis sueños con una sonrisa en la cara.
Por tenerte he renunciado a mi libertad.
¿Acaso eres mi amo?
Soy una esclava a quien me ofrezca una gota de ti.
Amarte es mi vergüenza, mi debilidad y mi supervivencia
Pero necesitarte
Ese es el final de mí.

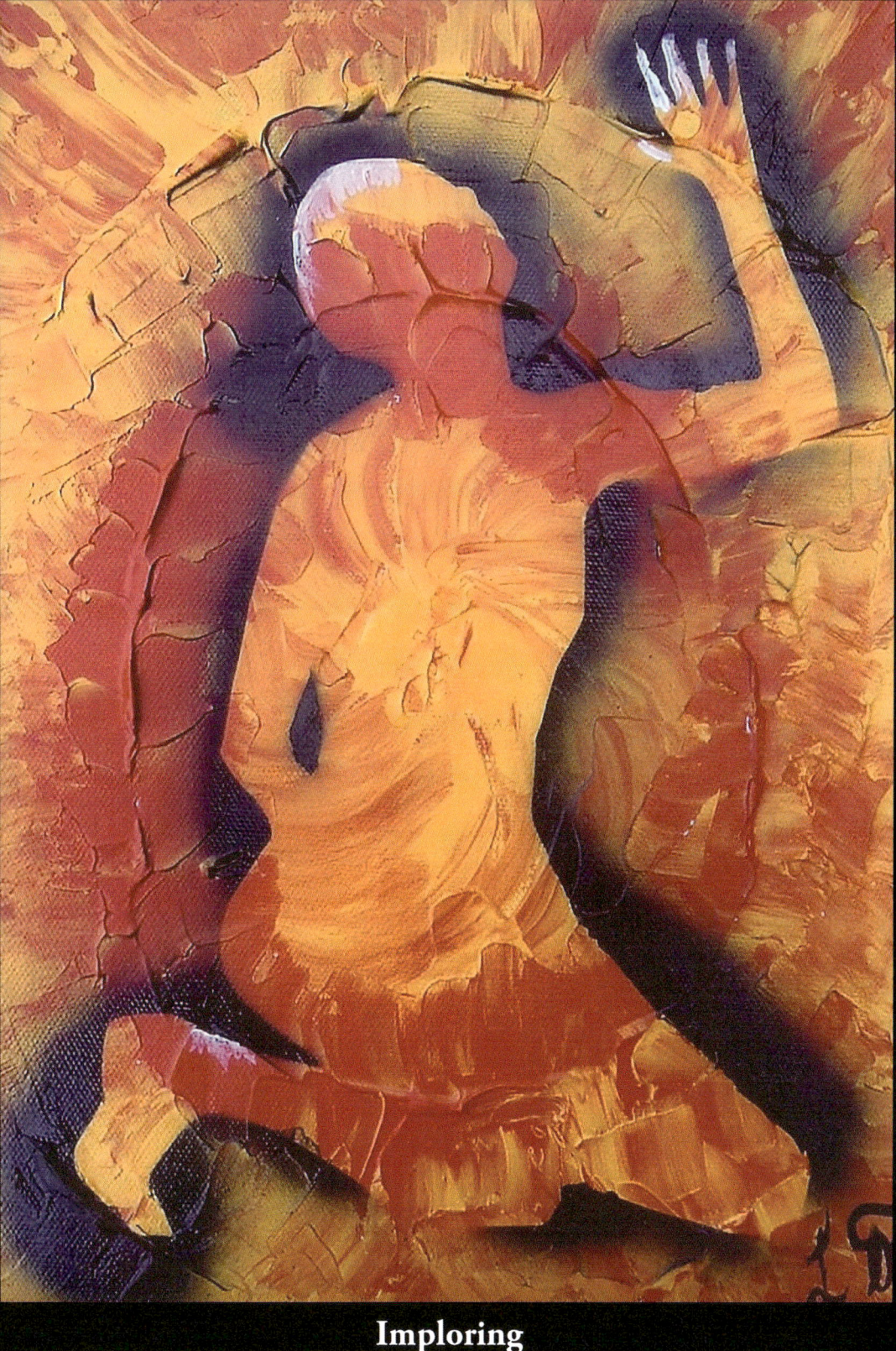

Imploring
Acrylic on Canvas
20x16in

Disappointment of Received Approval

There it is your little bone,
Catch it under the table!
Run away to lick it, yellowish, dry and dirty!
Run with your precious bit of approval!
You worked hard for it, didn't you?
My poor little lap dog of a girl…
You waited patiently with that sad look on your big eyes
You gave all that was asked of you
You controlled your urge to push, to demand, to protest
Instead you sat quietly in your dirty little corner and waited
With a pleasant look on your face,
Discretely begging for the sad little bone that you got…
Avoiding embarrassing the one who was holding it
Trying not to rush him!
Now enjoy it! Lick it clean! Bury it deep in your little dirt yard…
I hope it made you happy,
Like you thought it would.

La Decepción de la Aprobación Recibida

¡Ahí está tu pequeño hueso,
tómalo bajo la mesa!
¡Corre con el en la boca a lamerlo: amarillo, seco y sucio!
¡Corre con tu preciosa migaja de aprobación!
Trabajaste duro por ella, ¿no?
Mi pobre niña perrita faldera...
Esperaste pacientemente con tu triste mirada en ojos grandes
Diste todo lo que se esperaba de ti
Controlaste tus deseos de empujar, de demandar, de protestar
A cambio esperaste sentada y callada en tu rincón sucio
Con una expresión agradable en la cara,
Discretamente rogando por triste hueso que ahora tienes...
Evitaste avergonzar al que lo sostenía en su mano
¡Trataste de no apresurarlo!
¡Ahora disfruta! ¡Lámelo limpio! Entiérralo profundamente en tu patiecito de tierra
Espero que te haya hecho feliz,
Como pensabas que te haría.

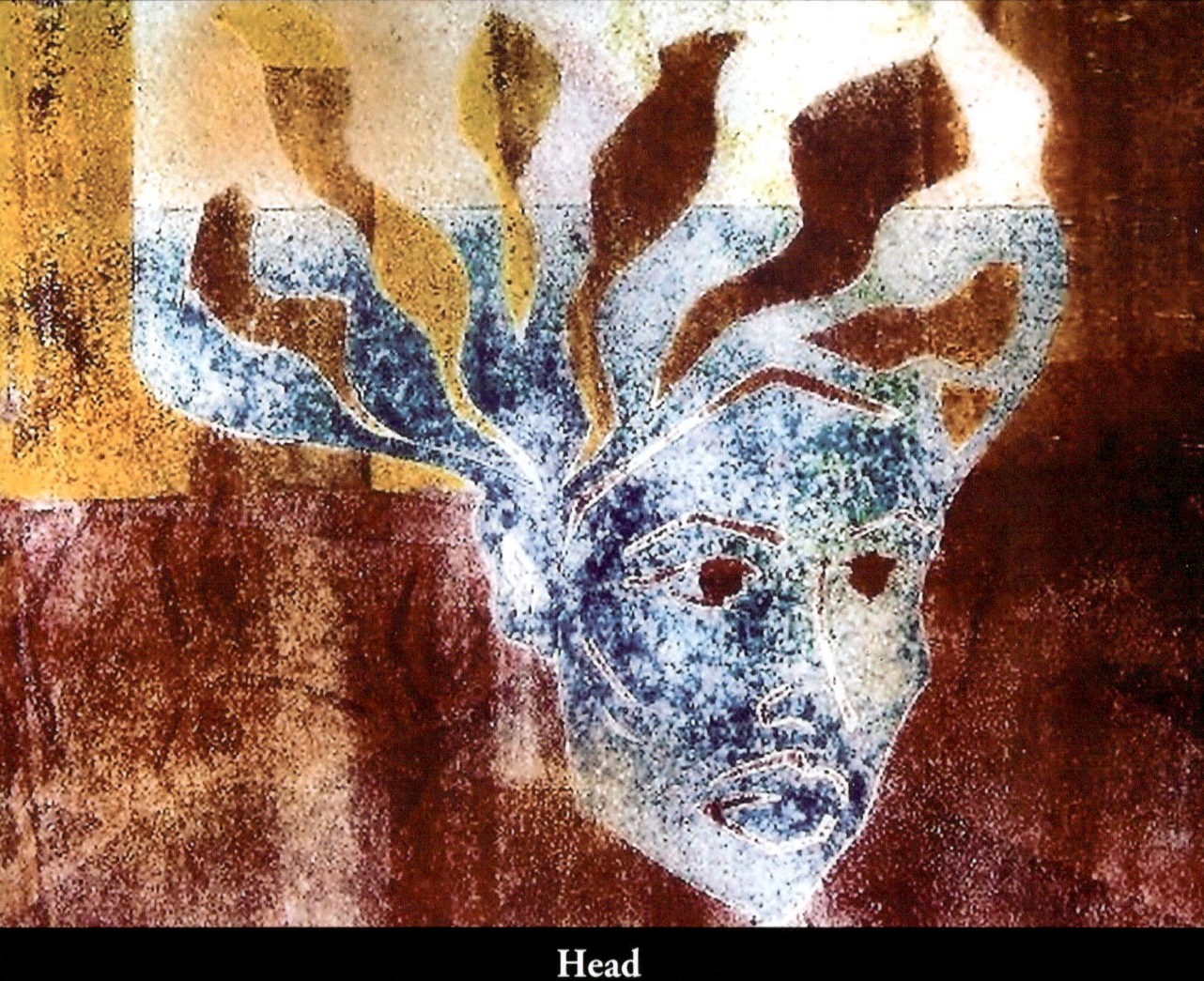

Head
Mono Print on Paper
8x12in

The Difference Between Wanting and Needing Approval

Sometimes I let you see my bare heart
Sometimes I open myself more than usual
Don't misunderstand my sincerity
And mistaken it for weakness
Or be fooled by my kindness
I won't be pushed around
Let you use, humiliate or look down on me.
I am being kind to you, but I won't let you stand on me.
I will go far to please you, but I won't let you push me.
Yes, I want to please you, but I don't need to please you.
My limit is clear.

La Diferencia Entre Querer y Necesitar Aprobación

A veces te permito ver mi corazón desnudo
A veces me abro más de lo habitual
No malinterpretes mi sinceridad
Y la confundas con debilidad
O te deje engañar por mi bondad
No dejare que me empujes
Me uses, humilles o desprecies.
Estoy siendo amable contigo, pero no permitiré que me pises.
Iré muy lejos para complacerte, pero no dejare que me empujes.
Sí, quiero complacerte, pero no tengo que complacerte.
Mi límite es claro.

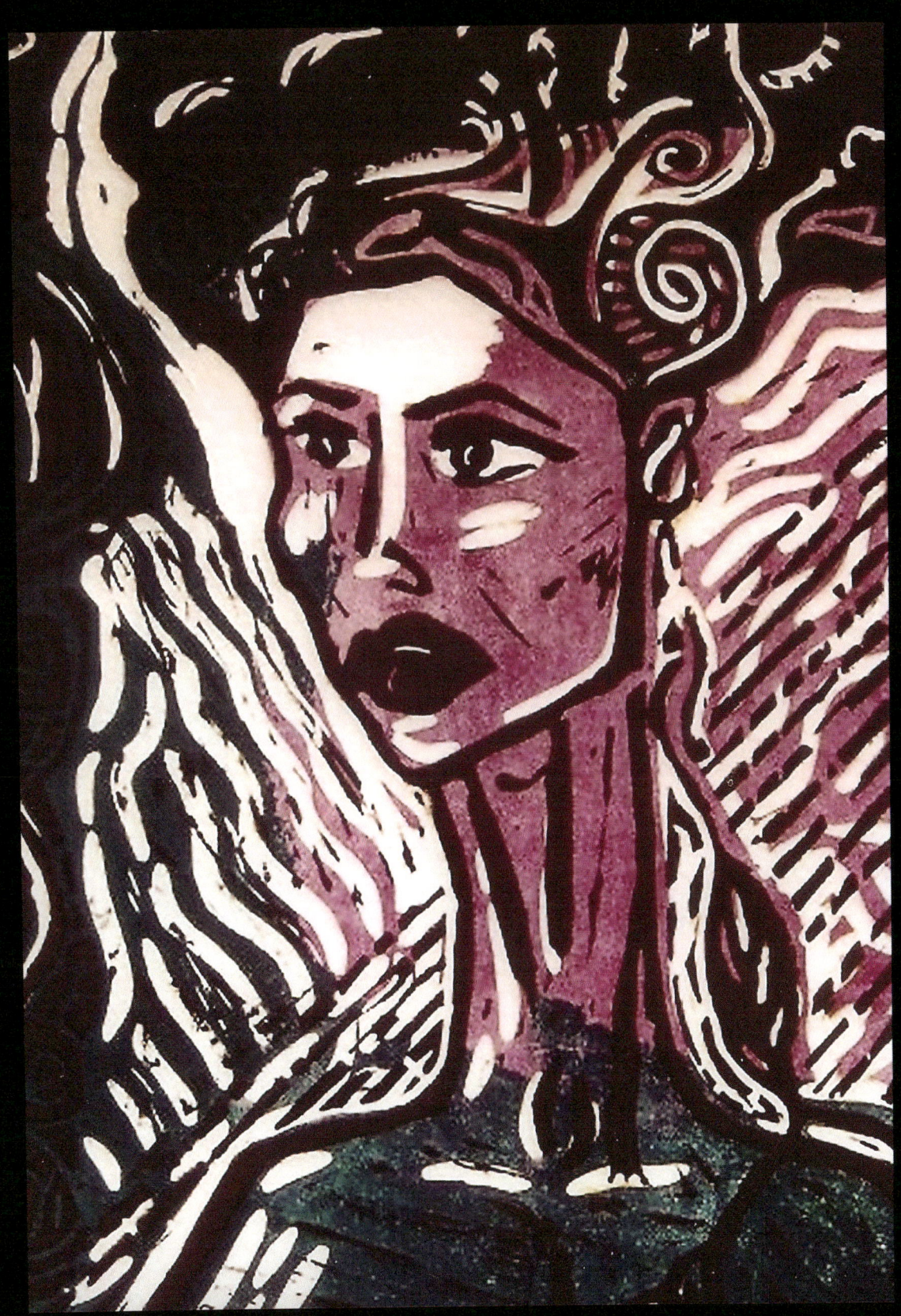

Island Woman
Linoleum Print on Paper
12x7in

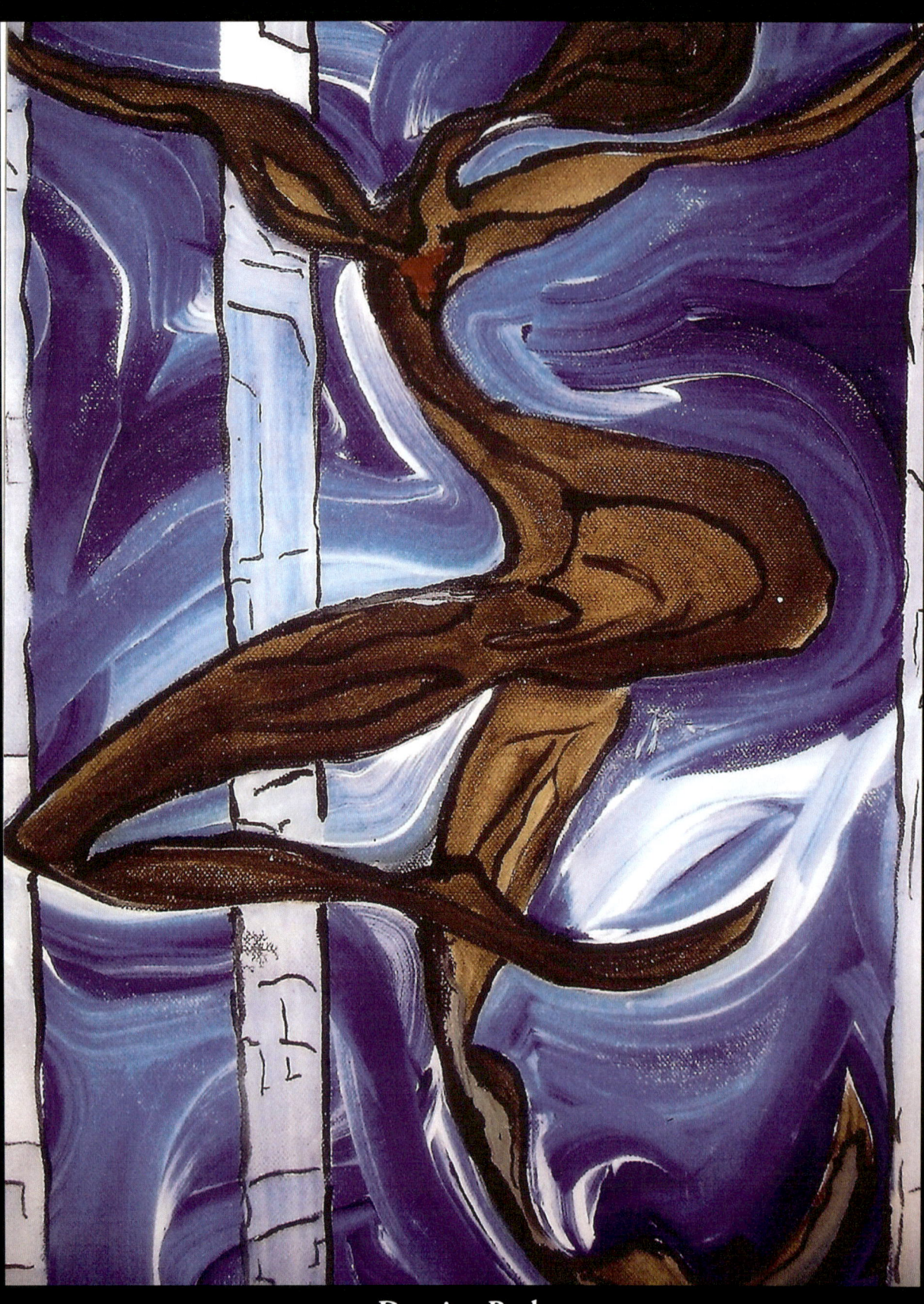

Dancing Bark
Acrylic on Canvas
20x16in

What I Want

Big cities, urban conglomerates,
Night life, cars, taxis,
Drinks, dance clubs,
People, concerts, theaters,
A tribal experience of sorts.
The buildings stand shoulder to shoulder
They move in waves, alive and concrete,
Separated by trees, alive and green,
And here I come
My open hand holding my offering
Pure, pristine, nutritious to the soul,
It fits in my hand
And in the city
As the sun fits in the sky
And the whale fits in the blue ocean
And milk bottles fit in my refrigerator door,
And swimmers fit in the pools of Sao Paulo
By the corner there's a cotton tree,
Each thin branch
Holds, in its nutty shell, a white and fluffy gift,
Also pure, pristine, warm,
Full of potential:
Jackets, socks, t-shirts, pants,
Useful things to the people in the cities,
(As I long to be)
And if we are here temporarily
And will eventually be transformed
Into another kind of matter,
(Perhaps self aware matter, as we are today)
Still,
I want to give,
And I want to bloom,
And to burn the full length of my torch,
Until there is only ash.

Lo Que Quiero

Grandes ciudades, conglomerados urbanos,
Vida nocturna, automóviles, taxis,
Bebidas, discotecas,
Gente, conciertos, teatros,
Una experiencia tribal, de cierta forma.
Los edificios están hombro a hombro
Se mueven en ondas, viva y concreta,
Separados por árboles, vivos y verdes,
Y aquí vengo
Mi mano abierta sostiene mi Ofrenda.
Pura, prístina, nutritiva para el alma,
Encaja en mi mano
Y en la ciudad
Como el sol encaja en el cielo
Y la ballena azul encaja en el océano
Y las botellas de leche encajan en la puerta de mi refrigerador,
Y los nadadores encajan en las piscinas de Sao Paulo.
En la esquina hay un árbol de algodón,
Cada rama delgada
Posee, en su cáscara de nuez, un regalo blanco y esponjoso,
También puro, prístino, cálido,
Lleno de posibilidades:
Chaquetas, medias, camisetas, pantalones,
Cosas útiles para la población de las ciudades,
(Como quisiera ser yo)
Y si estamos aquí temporalmente
Y finalmente nos transformaremos
En otro tipo de materia,
(Materia consciente, tal vez, como lo somos hoy en día)
Aún así,
Quiero dar,
Y quiero florecer,
Y quiero quemar la longitud de mi antorcha,
Hasta que sólo queden cenizas.

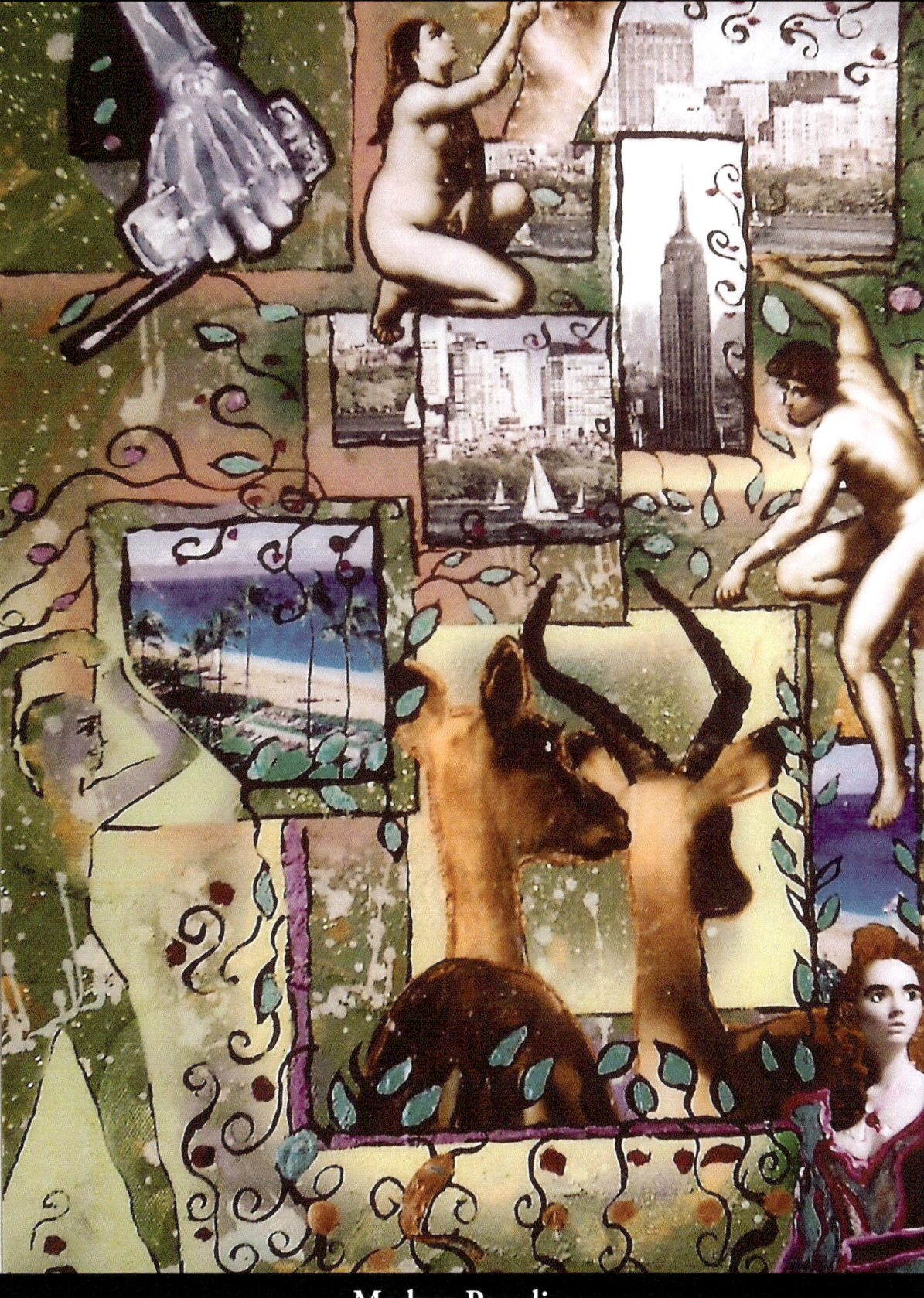

Modern Paradise
Acrylic on Canvas
20x16in

How Thoughts Are Like Snakes

My thoughts coil and uncoil
As a nest of snakes
Do not ask me
What I want,
Who I am, or
Where I am going
My answer will be
A nest of snakes
Boiling with anger,
Each one with her idea,
Each one stubborn

Como Los Pensamientos Son Como las Serpientes

Mis pensamientos se enrollan y desenrollar
Como un nido de serpientes
No me preguntes
Lo que quiero,
Quién soy, o
A donde voy
Mi respuesta será
Un nido de serpientes
Hirviendo con ira,
Cada uno con su idea,
Cada una obstinada.

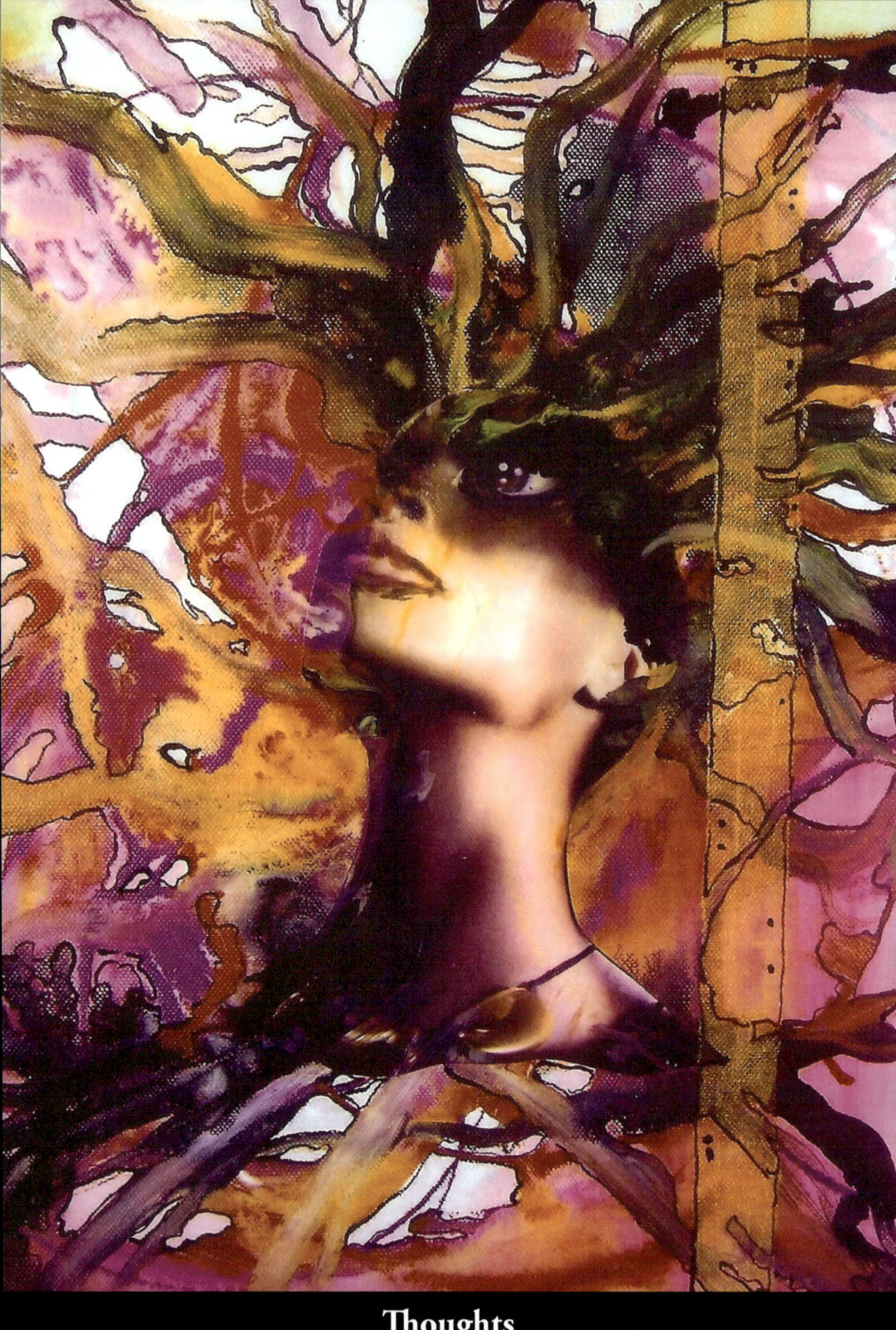

Thoughts
Acrylic on Canvas
20x16in

How You Are Like a Golden Sea

I see you
In the golden sea,
Rising
Tidal wave
I would like
To lower my sails
And, adrift,
To let your strong current
Choose the way.
And rise with you to the stars.
And touch the ceiling of the night.

En Que Te Pareces tu a un Mar de Oro

Te veo
En el mar de oro,
Subiendo
Maremoto
Me gustaría
Bajar mis velas
Y, a la deriva,
Que tu fuerte corriente
Elija el rumbo.
Y alzarme contigo a las estrellas.
Y tocar el techo de la noche.

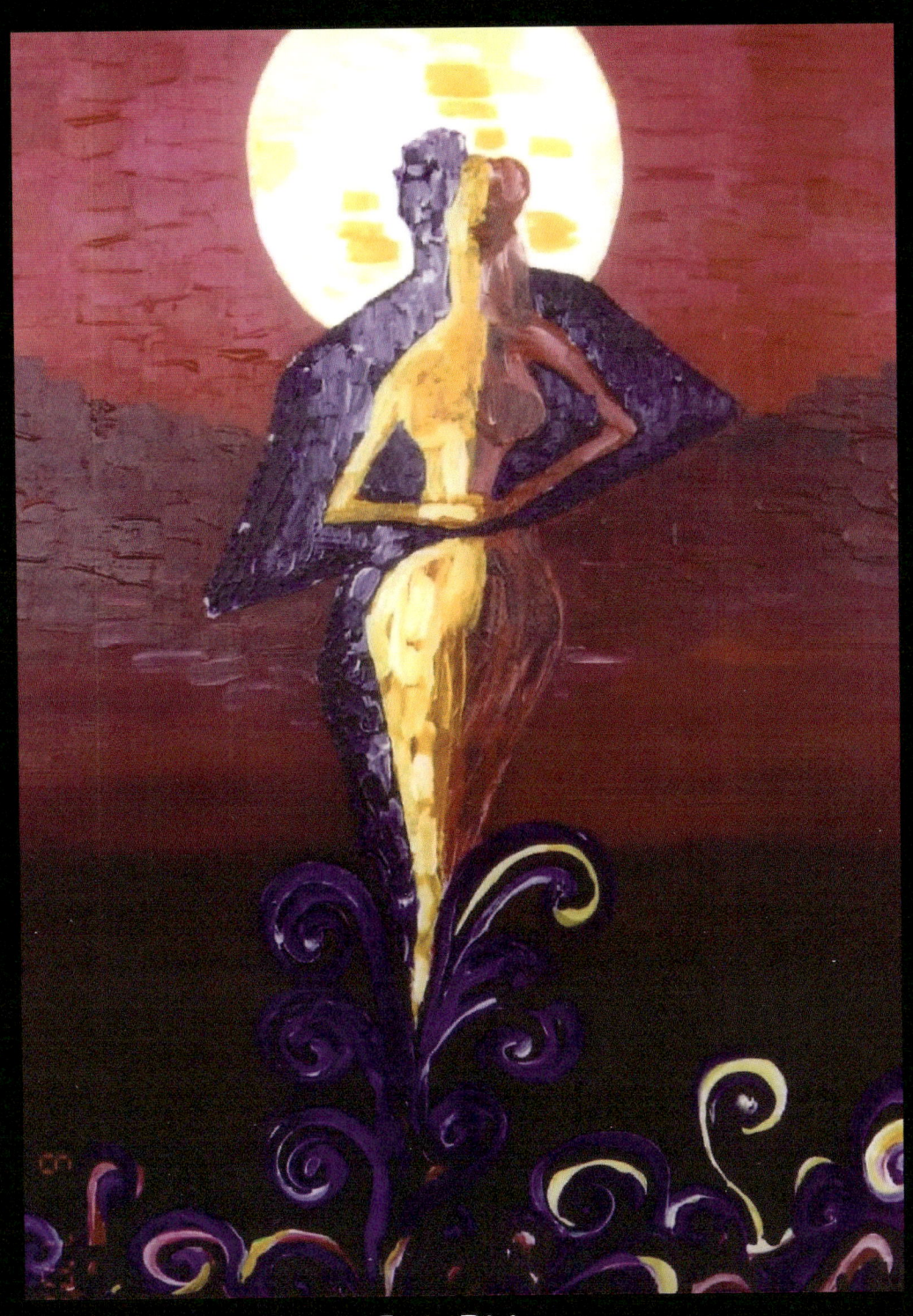

Love Rising
Acrylic On Canvas
40x28in

How I Am Like Animals With Horns

Graceful gazelle
Ruminant cow, robust,
Maternal, full of milk
Mountain goat,
Indomitable, owner of the heights
I am all which has horns.
Lucifer
Minotaur

Como Me Parezco A Animales Con Cuernos

Grácil gacela
Vaca rumiante, robusta,
Maternal, llena de leche
Cabra montés,
Indomable, dueña de las alturas
Soy todo lo que tiene cuernos.
Lucifer
Minotauro

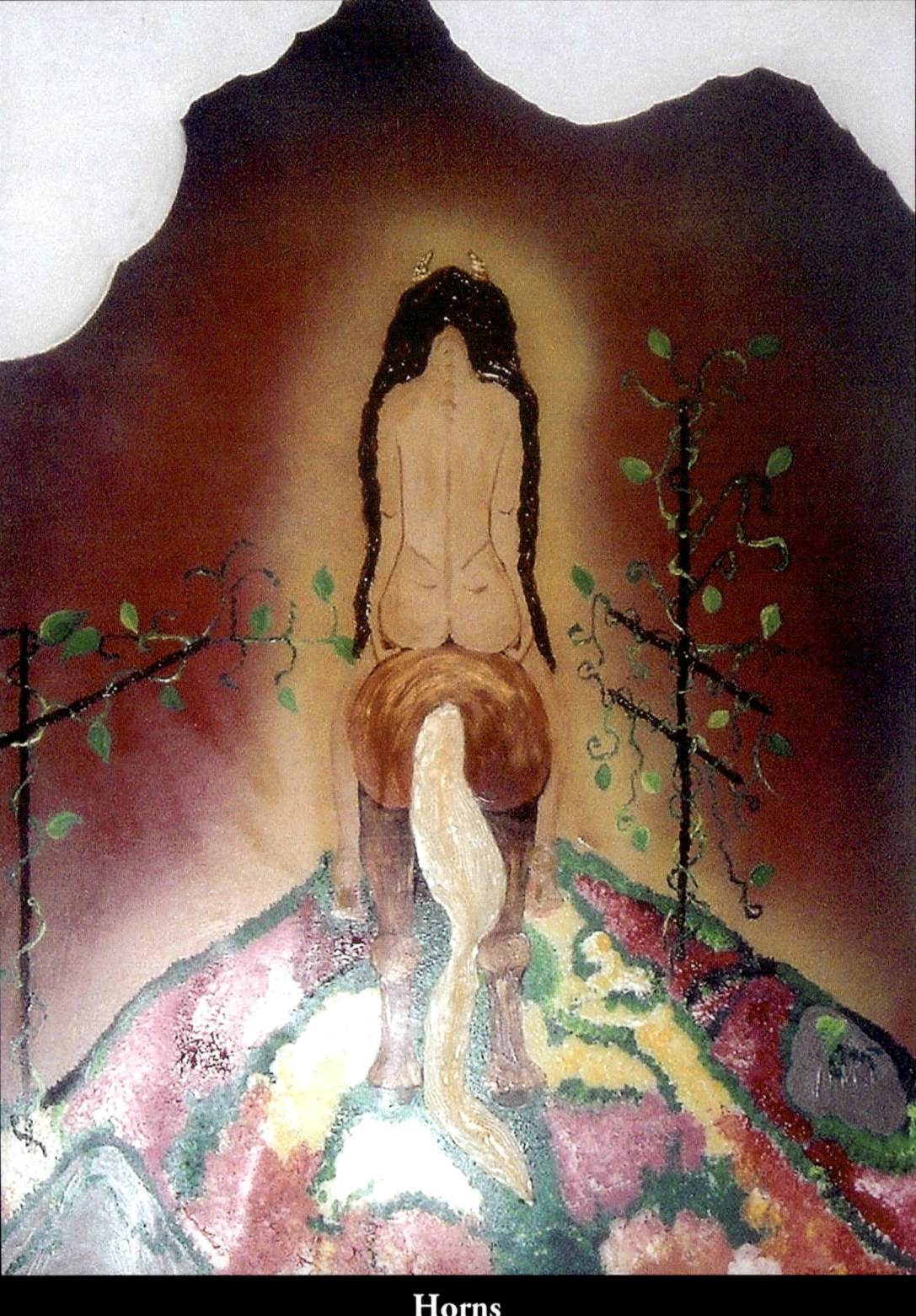

Horns
Acrylic on Canvas
50x50in

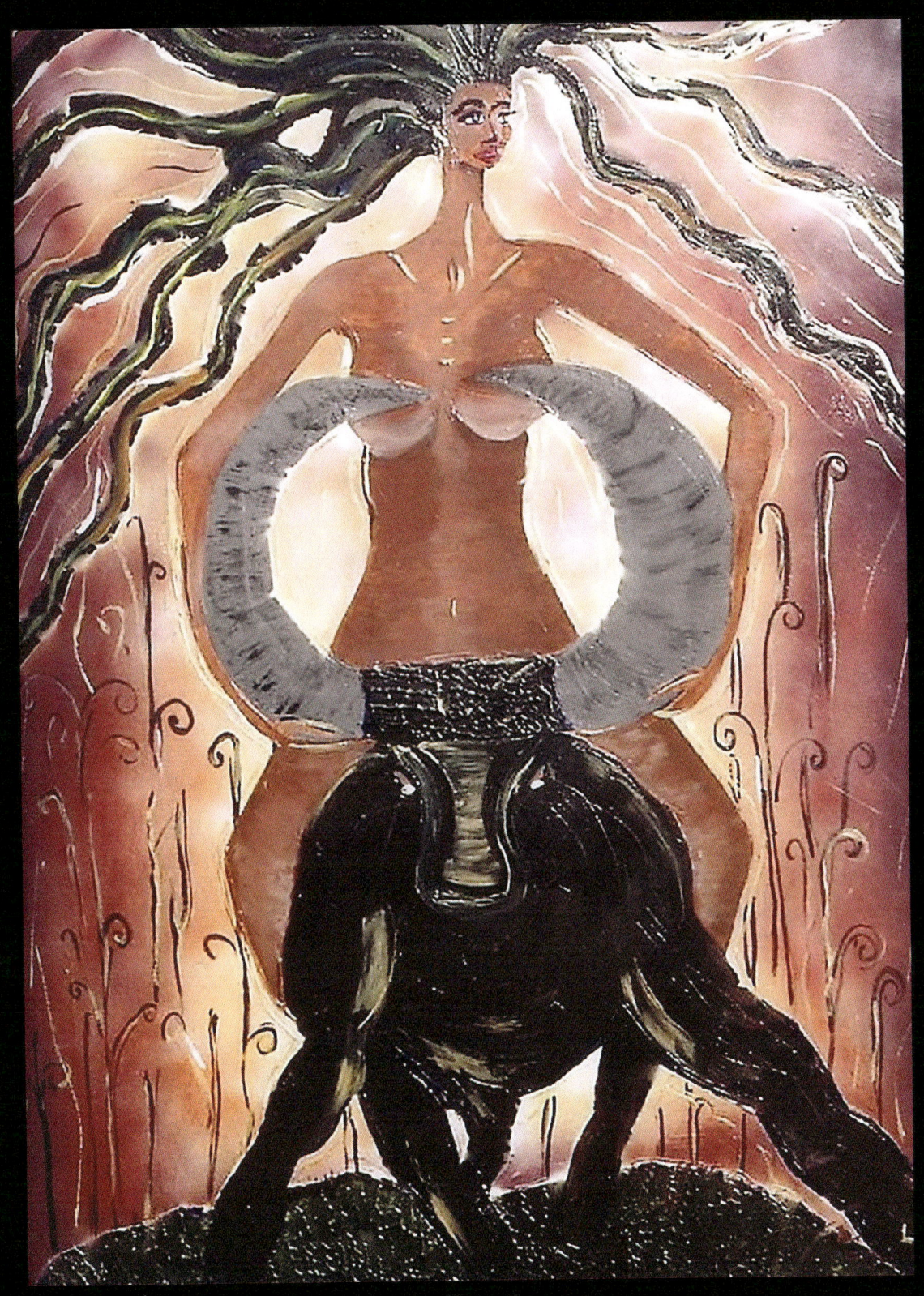

Bull Rider
Acrylic on Canvas
36x28in

Tickling

Once an organism dies,
No feather tickling its feet
Will awaken it.
Did I enjoy my life?
Did I have love?
Did I cherish my being alive: my living form?
(that allowed me to act)
Was the impact of that particular shape greatly over estimated?
(Gender, race, age, body mass index)
Was it an aid or obstacle to the life experience called wonderful?
One including river canyons
Andaman Sea sailing
Loving relationships
Hammocks swinging in the ocean breeze,
Leaning on trees
Laying on tall grass
Marveling at the intricacies of underground crystal formations,
Loving my children
Rain forests
Andes
Alps
Stacking up the little piles of accomplishments
Stacking up joys before the time comes
To be inert organism before impotent feather.

Cosquillas

Una vez que un organismo muere,
Ninguna pluma haciéndole cosquillas en los pies
Lo despertará.
¿Me gusto mi vida?
¿Tuve amor?
¿Ame mi vida: mi Forma en vida?
La que me permitió actuar
¿Fue el impacto de esa Forma sobre-estimado?
Género, raza, edad, índice de masa corporal
¿Fue esa Forma una ayuda o un obstáculo a la experiencia de vida llamada maravillosa?
La que incluyo cañones de río
Bote de vela en el Mar de Andamán
Relaciones amorosas
Hamacas meciéndose con la brisa del océano,
Apoyarse en los árboles
Descansar sobre la hierba alta
Maravillarse ante las complejidades de formaciones subterráneas de cristal,
Amar a mis hijas
Selvas
Andes
Alpes
Apilar pequeños montones de logros
Apilar alegrías antes de que llegue el momento
De ser organismo inerte ante pluma impotente.

The Race Of Life
Acrylic on Canvas
36x28in

How to Follow Glacial Snow

Shy.
She descends,
From the mountains
Dreaming
The caress
Of salt water
She slides,
And he calls.
And the snow melts
In the eternal embrace
Of the sea

Como Seguir la Nieve de Glaciar

Tímida.
Ella desciende,
Desde las montañas
Soñando
Las caricias
Del agua salada
Ella se desliza,
Y él llama.
Y la nieve se derrite
En el eterno abrazo
Del mar

Blooming Under Water
Acrylic on Canvas
36x18in

Just in Time versus Just in Case

In the society of abundance
It's detrimental to produce "Just in Case"
Accumulating for 'what if something happens'
Should be substituted with a "Just in Time" mentality,
Reducing the inventory according to the question:
Does this give Meaning to my life?

Por Encargo versus Por si Acaso

En la sociedad de la abundancia
Es perjudicial producir "Por si acaso"
Acumulación por "que tal si pasara algo"
Debería ser substituida por una mentalidad de "Por Encargo"
Reduciendo el inventario de acuerdo a la pregunta:
¿Esto le da Significado a mi vida?

Goods And Services
Acrylic On Canvas
20x16in

Who is Holding Up the World?
Acrylic on Canvas
20x16in

What and Where of Meaning

I don't believe in simply existing.
I seek Meaning.

I have a drive towards growth that goes beyond consciousness.
In a nurturing environment
This drive is not different from that of a tree to grow and give fruit,
And it is aligned with my rational need for Meaning.

I derive no Meaning from
Money, recognition, the hope of an after-life or approval from supernatural beings

I derive Meaning from
Love, friendship, new ideas and art, without them, my life is not worth living.

When entering a new situation, I want to have friendship, unless the new ideas and art are compelling enough to override a lack of friendship opportunities.

Ideally I want it all in every situation.
Why settle for less in this bountiful world?

El Que y El Donde De Significado

Yo no creo en simplemente existir.
Busco significado.

Tengo una tendencia hacia el crecimiento que va más allá de mi conciencia.
En un ambiente que la nutra
Esta tendencia no es diferente a la de un árbol por crecer y producir frutos,
Y se ajusta a mi necesidad racional de Significado.

No obtengo significado a través
Del dinero, el reconocimiento, la esperanza por una vida después de la vida ni de la aprobación que pueda recibir de seres supernaturales.

Me da Significado
El amor, la amistad, las nuevas ideas y el arte. Sin ellos para mi no vale la pena vivir.

Cuando entro en una situación nueva quiero tener amistad, a menos que las nuevas ideas y el arte sean suficientes para compensar por la falta de amistad.

Lo ideal para mí sería tenerlo todo en cada situación.
¿Por qué conformarme con menos en este mundo de abundancia?

Open Options
Acrylic on Canvas

One Foot in the Desert and One in the Forest

Occasionally I want something that doesn't fit in the path I chose for myself
So, I feel frustrated, cry, fight, and rationalize
Trying to justify my longing
I have no one to blame for my predicament
Because I chose my path

I struggle with the possibility of indulging my longing
With the guilt of having a misplaced longing
I struggle to avoid resenting my chosen path

Am I denying part of my personality if I do not follow my longings?
How can I have one foot in the desert and one in the forest?
I think that the two paths should be separate
But in my attempt to be part of both
I would link them together.
I would become the meeting place of two opposing worlds.
What are the implications of such union?

Could it be that the worlds that I perceive as opposing
Are more similar than different?
Could it be that my longing
Is a desire to look at my world from a different perspective?

Un Pie en el Desierto y Otro en el Bosque

De vez en cuando quiero algo que no cabe en el camino que elegí
Entonces, me siento frustrada, lloro, lucho y racionalizo
Tratando de justificar mi deseo
No puedo culpar a nadie de mi situación
Porque yo elegí mi camino

Entonces lucho con la posibilidad de satisfacer mi deseo
Con la culpa de tener un deseo inapropiado
Y lucho para no resentir mi camino elegido

¿Estoy negando parte de mi personalidad, si no sigo mis anhelos?
¿Cómo puedo tener un pie en el desierto y otro en el bosque?
Creo que los dos caminos deben ser independientes
Pero en mi intento de ser parte de ambos
Los vinculo.
Me convierto en el lugar de encuentro de dos mundos.
¿Cuáles son las implicaciones de tal unión?

¿Será que los mundos que yo percibo como opuestos
Son más similares que distintos?
¿Será que mi anhelo
Es un deseo de ver mi mundo desde una perspectiva diferente?

Jungle Spirit
Acrylic On Canvas
20x16in

Hidden Connection Revealed

How to Deal with Unexpected Offers

Once I was offered a drop of dreams
If I wanted it, I had to stick my tongue out to receive it.
It was a risky proposition
And I knew that once inside me,
The drop would never leave.

And it seem so promising, glistening in the sun
It could give me intense delight and true satisfaction.
I could tell that it would not kill me,
Just, possibly, part of me.

I struggled with my decision
And for the first time I wanted to know
What the Rules said about drops of dreams upon one's tongue.

Como Lidiar Con Propuestas Inesperadas

Una vez me ofrecieron una gota de sueños
Si la quería, tendría que sacar lengua para recibirla.
Era una proposición arriesgada
Y sabía que una vez dentro de mí,
La gota nunca me dejaría.

Y parecía tan prometedora, brillante en el sol
Podría darme placer intenso y verdadera satisfacción.
Comprendí que no me mataría,
Solo, posiblemente, una parte de mí.

Y así, me esforcé con mi decisión
Y por primera vez quise saber
¿Qué dice el Reglamento sobre las gotas de sueños sobre la lengua?

Offers
Acrylic on Canvas
40x28in

How to Cope With New Doors

Sometimes in life
One is faced with an unexpected door.
Could I go on without opening it?

I could look inside and then close it quickly.
For I might only live once,
Why deny myself just one look?

By the time I realized that such door
Can never be closed again,
What was behind the door is now part of my life.

Como Lidiar Con Puertas Nuevas

A veces en la vida
Se encara una puerta inesperada.
¿Podría seguir sin abrirla?

Podría mirar dentro y cerrarla rápidamente.
Si sólo se vive una vez,
¿Por qué negarme una sola mirada?

Cuando me doy cuenta de que esa puerta
Nunca puede cerrarse de nuevo,
Lo qué estaba detrás de la puerta es ahora parte de mi vida.

Inner Guide
Acrylic on Canvas

How to Cope With Puzzles

Life is a puzzle
And from a distance it seems
That my puzzle is complete

All the pieces fit together
Even though some pieces are jammed in a bit too tight
And some are a bit loose
But everything has its place

Some times, unexpectedly,
I am given a new piece for my puzzle
First I try to get rid of it
But regardless of my efforts
The new piece returns,
Waiting for me to find its place

Other times it seems clear
That a piece is missing
In the puzzle of my life.

Como Lidiar Con Rompecabezas

La vida es un rompecabezas
Y desde la distancia parece
Que mi rompecabezas está completo

Todas las piezas encajan
Aunque algunas piezas están atascadas demasiado apretadas
Y otras están un poco flojas
Pero todas tiene su lugar

A veces, inesperadamente,
Me dan una nueva pieza para mi rompecabezas
Primero intento deshacerme de ella
Pero independientemente de mis esfuerzos
Cuando regreso a mi rompecabezas
La nueva pieza regresa.
Esperando que encuentre su lugar

Otras veces parece claro
Que falta una pieza
En el rompecabezas de mi vida.

Puzzle Piece I
Mono Print on Paper
12x6in

How to Handle Forks in the Road

It is easy to give power to the outside world
In determining what will happen next
But the fact is that at all moments
I have the power to choose my path

Yet, here I stand at a fork in the road
Claiming that it is not in my hands
To decide which way to go
But the fact remains that it is up to me.

To chose I just have to plant both feet firmly on one path
And start to walk.

I will have nostalgia
For the things I left behind
I will have the joy of moving forward
And I will have the joy of not being trapped by circumstances.

So, how much longer will I hesitate by this fork in the road?

Como Lidiar Con Encrucijadas en el Camino

Es fácil cederle el poder al mundo exterior
En determinar lo que sucederá después
Pero el hecho es que en todo momento
Tengo el poder de elegir mi camino

Sin embargo, aquí estoy frente a una encrucijada en mi camino
Afirmando que no está en mis manos
Decidir qué camino recorrer
Pero el hecho es que depende de mí.

Para elegir tengo que plantar ambos pies firmemente en un camino
Y empezar a caminar.

Tendré nostalgia
Por lo que deje atrás
Tendré la alegría de avanzar
Y tendré la alegría de no estar atrapada por las circunstancias.

Así que, ¿cuánto tiempo voy a vacilar en esta encrucijada en el camino?

Which Way To Go?
Mono Print on Paper
8x12in

Fear of Looking

Perhaps this is an opportunity
To know my deepest weakness
Maybe, if I pay attention,
I will be able to see the face
Of my biggest flaw
I am afraid to look!

El Miedo A Mirar

Quizás esta es una oportunidad
Para conocer mi más profunda debilidad
Tal vez, si presto atención,
Le veré la cara
A mi mayor defecto
!Temo mirar!

Contribution
Acrylic on Canvas
36x28in

Importance of Planning

I feel that my life is utterly useless.
I feel that I accomplish nothing and do nothing valuable.
I feel stuck.
I am stuck in the mud.
Up to my knees in mud.
And often my mind can only see mud.
I want to use my mind to fly, to lift myself up from this mud.
To free my legs and walk on firm ground, towards a destination.
But I have to make a plan.
And follow it.

La Importancia de Planificar

Siento que mi vida es totalmente inútil.
Siento que no logro nada y no hago nada valioso.
Me siento atascada.
Estoy atascada en el barro.
Hasta las rodillas en el barro.
Y, a menudo, mi mente sólo puede ver el barro.
Quiero usar mi mente para volar, para levantarme de este lodo.
Para liberarme las piernas y caminar sobre tierra firme, hacia un destino.
Pero tengo que hacer un plan.
Y seguirlo.

Ride in One Direction

The Cost of Visiting a Dead End

Sometimes while I walk
I see an interesting side route
Leading to an unknown place

I explore the route
And soon realize that it is not a real path
It has no hope and no future.
I would not chose it over my original path

Yet, I want to visit
And the cost of visiting is that
I have to stay close by
And can't advance much
On my own path.

El Costo de Visitar un Callejón Sin Salida

A veces, mientras camino
Veo una ruta interesante
Que conduce a un lugar desconocido

Exploro la ruta
Y pronto veo que no es un camino real
No tiene esperanza ni futuro.
No elegiría caminar allí en vez de mi camino original

Sin embargo, quiero visitar
Y el costo de visitar es que
Tengo que quedarme cerca
Y no pueden avanzar mucho
En mi propio camino.

Dreamers
Acrylic On Canvas
36x18in

How to Remain in a Circular Pattern of Preoccupation

When will this preoccupation end?
Is it ending now?
Am I free yet?
Do I want my freedom?
Will I grieve for it?
What does this feeling compare to?
How long has it lasted?
Will it continue?
Why has it lasted so long?
What is happening now?
Is it over?
Am I free?
Do I want my freedom?
Am I grieving yet?
What does it give me?
Do I need it?
This thought…

Como Permanecer en un Patrón Circular de Preocupación

¿Cuando llegara el final de esta preocupación?
¿Termino ahora?
¿Ya soy libre?
¿Quiero mi libertad?
¿Estaré triste por esto?
¿Con qué se podría comparar este sentimiento?
¿Cuánto tiempo ha durado?
¿Va a continuar?
¿Por qué ha durado tanto tiempo?
¿Que está sucediendo ahora?
¿Ya terminó?
¿Soy libre?
¿Quiero mi libertad?
¿Estoy aún de duelo?
¿Qué me da?
¿Lo necesito?
Este pensamiento…

Circular Preoccupation
Acrylic on Canvas
36x28in

How To Engage

Dense night
Reflected on a limpid lake
Slight movements
Of my floating, tangled hair
Are allegro
Of the rhythm
In which
A relaxed muscle
Floats
Rhythm of the tide
Invented by the moon
Submissive body
And wave
Engage
In a slow lunar dance

Como Entregarse

Densa noche
Se refleja en lago límpido
Movimientos ligeros y lentos
De mi cabello flotando enredado
Son allegro
Del ritmo
En que
Relajado músculo
Flota
Al son de la marea
Inventada por la luna
Sumiso cuerpo
Y ola
Se entregan
En lenta danza lunar

Caribbean Joy
Acrylic on Canvas
40x28in

How to Stay in the Present

In the eternal minute
Of the present
Awaiting

Indifferent
Ignoring
Any treasure

And what if
The lips of the future
Touched me?

Eyes shut.
Anxiously
Awaiting the kiss
Is that his breath?

I open my eyes
And again
It is the present
Kissing me
In the eternal minute

Como Quedarse en el Presente

En el minuto eterno
Del presente
Espero

Indiferente
Ignorando
Cualquier tesoro

¿Y que tal si
Los labios del futuro
Me tocaran?

Ojos cerrados.
Ansiosamente
Espero el beso
¿Es ese su aliento?

Abro los ojos
Y de nuevo
Es el presente
Que me besa
En el minuto eterno

Feeling Golden
Acrylic on Canvas
40x28in

How to help Love to be born

Love is being born.
Frail
Slowly

Feed it. Lull it.
Frequently

Love is being born.
Exits innocently the uterus of our souls
Surrounded by softness
Frail
It could die.

Be careful!
Save Love!!

Como Ayudar en el Nacimiento Del Amor

El amor esta nacido.
Frágil
Lentamente

Aliméntalo. Arrúllalo.
Frecuente

El amor esta nacido.
Sale inocentemente del útero de nuestras almas
Rodeado por suavidad
Frágil
Podría morir.

¡Ten cuidado!
¡Salva el Amor!

The Birth Of Love
Acrylic on Canvas
25x25in

How to Have Dramatic Mood Swings

Dark afternoon,
The flesh divorced from the soul
Lacerated
Gray.

Vacuum
Nothing to discuss

Now,
Wash the soiled soul.
Let it heal

Maybe
It will shine again…
It will fly smiling
Looking at the sun
Perfuming the skies
With colors and laughter

Como tener Cambios Dramáticos Del Humor

Oscura tarde,
La carne separada del alma
Lacerada
Gris.

Vacío
No hay nada que discutir

Ahora,
Lavar el alma sucia.
Dejar que sane

Quizás
Brillará de nuevo...
Volará sonriente
Mirando al sol
Perfumando los cielos
Con colores y risa

Swallowing The Rotten Apple
Acrylic on Canvas
16x20in

How to Listen

In my sea,
I swim alone.

Untiring
Among plankton and sea weeds
Sometimes I stop.

Vulnerable
To the will of the currents,
I float.

In the silence,
In the absolute darkness
Of the depths,

I listen
To the beating
Of a new heart

Como Escuchar

En mi mar,
Nado sola.

Incansable
Entre plancton y algas
A veces paro.

Vulnerable
A la voluntad de las corrientes,
Floto.

En el silencio,
En la oscuridad absoluta
De las profundidades,

Escucho
Los latidos
De un nuevo corazón

Heart Dance
Acrylic on Canvas
36x18in

How to Observe Oneself

Observing the game of love
Her own scene
How weak!
How assertive!

After defining
Hundreds of
Reasonable reasons
Not to touch him.

She falls
In the claws of desire
It chews her up and
Spitting her out,
Promises to take her again

After the fall
She sits alone,
Numb
Afraid to realize that she is hurt

Hopefully,
Repetition will transform this feeling
Into triviality
But not now,
Not now.

Cómo Observarse

Observa el juego del amor
Su propia escena
¡Cuan débil!
¡Qué asertiva!

Después de definir
Cientos de
Motivos razonables
Para no tocarle.

Cae
En las garras del deseo
Que la mastica y
La escupe,
Prometiendo tomarla de nuevo.

Después de la caída
Se sienta sola,
Entumecida
Con miedo de darse cuenta de que está herida.

Cabe esperar,
Que la repetición transforme este sentimiento
En trivialidad
Pero no ahora,
No ahora.

Drifting In The Currents
Acrylic on Canvas
30x30in

How to Moderate Obsessions

Accursed obsession
Plague of life.
Torture of body and soul
Will you always be?

Consuming
Eating peace away
Constant
Omnipresent
Integral part
Without obsession,
Who would give meaning to her days?

Como Moderar las Obsesiones

Maldita obsesión
Peste de vida.
Tortura del cuerpo y del alma
¿Siempre estarás?

Consumiendo,
Devorando su paz
Constante
Omnipresente
Parte integrante
Sin Obsesión,
¿Quién daría sentido a sus días?

Remembrance
Acrylic on Canvas
36x18in

How to Be

Who am I?
Am I what I have?
Am I what I have lived through?
Am I what I know?
Am I what can be seen by others?
And what stems from me
In words and actions
What is heard?

A woman being what she is not?
How can I be someone I am not?
Without coincidentally being the person that I really am?

Am I what I want to be?
If I am what I want to be,
Is it because I act as I would like to act,
I say what I would like to say,
I dress as I would like to dress,
So, I become what I would like to be?

Or, because I am what I am,
And that is inescapable,
I end up thinking that maybe,
I am what I want to be,
In order to withstand being what I am?

Is there an immutable reality about who I am?
Totally independent from what I want to be?

Como Ser

¿Quién soy yo?
¿Soy lo que tengo?
¿Soy lo que he vivido?
¿Soy lo que sé?
¿Soy lo que puede ser visto por los demás,
Y lo que surge de mí'
En palabras y acciones?

¿Qué se escucha?
¿Una mujer siendo quien no es?
¿Cómo puedo ser alguien que no soy, sin saber quién soy?
¿Sin casualmente terminar siendo quien realmente soy?

¿Soy la que quiero ser?
Si soy la que quiero ser,
¿Es porque actúo como me gustaría actuar,
Digo lo que querría decir,
Me visto como me gustaría vestir,
Y así
Termino siendo la que me gustaría ser?

O, porque soy la que soy,
Y es ineludible,
Termino pensando que tal vez,
Soy la que quiero ser,
¿Para poder soportar ser la que soy?

¿Hay una realidad inmutable sobre quién soy,
Totalmente independiente de la que quiero ser?

Golden Light
Acrylic on Canvas
20x16in

How to Miss

Your lips
Absent from mine.
My mouth
Shut.
My knees
Together
My spring
Dry
Without
You

Como Extrañar

Tus labios
Ausente de los míos.
Mi boca
Cerrada.
Mis rodillas
Juntas
Mi manantial
Seco
Sin
Ti

Soul To Soul
Acrylic On Canvas
50x50in

Alone Without You
Acrylic on Canvas
30x30in

How To Leave Unwanted Situations

The sun washes
Darkness off my dry corpse
I leave the gray shell
In which you,
Turbid Storm,
Transformed me
Rainbows of laughter are my wings.
Free from you;
I fly.

Como Alejarse de Situaciones No Deseadas

El sol lava
La oscuridad de mi cadáver seco
Deje la cáscara gris
En la que,
Tormenta turbia,
Me transformó
Arco iris de risas son mis alas.
Libre de ti;
Vuelo.

Exiting The Box
Acrylic on Canvas
40x28in

How to know what Friends Might Do

From the bottom of my dungeon
From the claws
Of my sorrow
You pulled me
Softly
You gave me your laughter,
Your vision of light,
In the right moment
Thank you.

Como Saber Lo Que Las Amistades Pudieran Hacer

Desde el fondo de mi calabozo
De las garras
De mi dolor
Me levantaste
Suavemente
Me diste tu risa,
Tu visión de la luz,
En el momento adecuado,
Gracias.

Shared Laughter
Acrylic on Canvas
20x16in

Nostalgic Song
Acrylic on Canvas
40x28in

How to Choose a Final Destination

All the suggestions
Leave me paralyzed

Feeling blown about
Like a leaf in a tornado

I want to follow my own way
At my own pace

So, I block the arrogant exterior
To listen to myself

And I follow my complicated path
Even without knowing its final destination

Cómo Elegir un Destino Final

Todas las sugerencias
Me dejan paralizada

A la deriva en un gran viento
Como una hoja en un tornado

Quiero seguir mi propio camino
A mi propio ritmo

Entonces, bloqueo el exterior arrogante
Para escucharme a mi misma

Y luego sigo mi camino complicado
Incluso sin conocer el destino final.

Freedom
Acrylic on Canvas
40x28in

How to Ensure Happiness

Joy is to be loaded with projects and ideas
To walk with a full mind
And an overflowing heart

Happiness is working, learning, growing, caring and risking,
Resulting in who knows what
Yes, it is a difficult balancing act

But, I won't expurgate this bountiful garden
In the name of order, peace or detachment
Even if I cannot sleep at night
From excitement

Yes, I care!
Yes, I try hard!

I want to see my projects to an end
And my new sprouts bloom

Exploring new possibilities
Is my living practice

Cómo Asegurar la Felicidad

La alegría es estar cargada de proyectos e ideas
Caminar con una mente llena
Y un corazón desbordante

La felicidad es trabajar, aprender, crecer, cuidar y arriesgar,
Con quién sabe qué resultado
Sí, es difícil este acto de equilibrio

Pero no voy a limpiar este abundante jardín
En el nombre del orden, la paz, o la indiferencia
Aun si no puedo dormir por la noche
De la emoción

¡Si, me importa!
¡Si, me esfuerzo!

Quiero ver mis proyectos hasta su fin
Y mis nuevos retoños florecer

Explorar nuevas posibilidades
Es mi práctica de vida.

Motorcycle Trip
Acrylic on Canvas
36x28in

Adventurous Body versus Adventurous Spirit

That gargantuan tree trying to touch the clouds
Juicy bark over rough limbs
Curling around like gift ribbon
Would I climb them now, if I had the chance?

Is that my type of an adventurous spirit?

I admire the wild turkey with its irrepressible temperament.
His red throat and bumpy skin never stopped him
From attacking an unwelcomed onlooker
In a loud and disorganize fly for the face.

I saw a man walking on a log,
Both of them rough, dark and dirty
Immersed in their intense physicality,
As I want to be,

Physical enough,
To keep all my bones and muscles

Cuerpo Aventurero Versus Espíritu Aventurero

Gigantesco árbol que intenta tocar las nubes
Corteza jugosa sobre ásperas extremidades
Que se curvan como cinta de regalo
¿Las treparía ahora, si tuviera la oportunidad?

¿Es ese mi tipo de espíritu aventurero?

Admiro el pavo salvaje con su irrefrenable temperamento.
Su garganta de piel roja nunca la detuvo
De atacar a un espectador indeseable
En un fuerte y desorganizado vuelo hacia la cara.

Vi un hombre caminando sobre un tronco,
Los dos ásperos, oscuros y sucios
Sumergidos en su intensa fisicalidad,
Como yo quiero ser,

Suficientemente física
Para conservar todos mis huesos y músculos.

Quantum Leap
Acrylic on Canvas
36x28in

How to Prove Things Once for All

Wanting to prove
Frightened of not being sufficiently fabulous,
She can't help it,
She brags.

Even if what she says is true
(Or slightly enhanced)
It is not relevant.
For who cares
What she has,
Who she is,
How much she knows?
Let it be known by friends.
And ignored by strangers

When she boasts about knowing,
She is really
Treasuring emptiness

Como Probar las Cosas de Una Vez Por Todas

Querer demostrar
Miedo de no ser suficientemente fabulosa,
Ella no puede evitarlo,
Ella se jacta.

Incluso si lo que dice es cierto
(O ligeramente mejorado)
No es pertinente.

A quién le importa
Lo que tiene,
Quién es
Cuánto sabe
Que sea conocido por sus amigos.
E ignorado por los extraños

Cuando se jacta de saber,
Realmente
Atesora el vacío

Delicate Flight
Acrylic on Canvas

How to Be Free

To fly, that is her purpose.
And she is dedicated to it.
There is nothing like flying.

She remembers that childhood book,
That stole the idea about the freedom of the birds
When it told her they were tied to the trees,
That provided food and shelter.
Is there anything free in this world?

Writing and painting are ways to fly,
With or without course,
With sails or without wind,
With or without currents it does not matter.

But one could think that when writing, she is tied by the language,
And when painting she is prisoner of the colors, the canvas, the brushes.
Or are they her wings?

Are the wings of the birds also their prison?
Or is it the tree that feeds and shelters them?
Or is it life?

Como Ser Libre

Volar, es su propósito.
Y ella está dedicada.
No hay nada como volar.

Recuerda el libro infantil,
Que le robó la idea de la libertad de las aves
Cuando se le dijo que estaban atadas a los árboles,
Que les daban alimentación y vivienda.
¿Hay algo libre en este mundo?

Escribir y pintar son maneras de volar,
Con o sin curso,
Con velas o sin viento,
Con o sin corriente, no importa.

Pero se podría pensar que al escribir, es presa del idioma,
Y al pintar es prisionera de los colores, el lienzo, los pinceles.
¿O son sus alas?

¿Son las alas de las aves también su prisión?
¿O es el árbol que las alimenta y refugia?
¿O es la vida?

Together
Acrylic on Paper
20x16in

Tail in Trunk

Elephants walking on a line, tail in trunk,
Crossing the copper waters of wide river
I am one in that line.
The line of what feels right, not wrong.
The line was not imposed on me,
But not choosing it would strip away all Meaning.
What would life be without that elephant line?
Bare whitish bones scattered in a sandy desert
A ship without a destination
Not with an unknown destination,
Rather, of all destinations possible: none of them.

This elephant chain is not going towards the future
Because all is present: what happened long ago is present,
And what will happen from now on is present too.
Looking widely you will see it all.
And although there is movement, this movement is not in time,
Because all time is now,
And it is not in space,
Because all space is here,
Here where we clean our house on weekends
Here where we eat chocolate ice cream on a chocolate cone
Here where we tie reminder strings around our index fingers
Here where we marvel at the brilliant blue body of the giant Cassowaries
Here where we talk about the power of money
That cannot buy getting pregnant and giving birth.
Here where we should think about taking our girls to Machu Pichu
Since they begin to question Meaning

Do you remember Sophia Loren's power of seduction?
How it could not be seen from the red planet spinning millions of miles from Earth.
Do you think about the futility of disguises; like the one Clark Ken wore?
With the thick powerless glasses over his X-ray vision.

That life is all there is,
Is one hypothesis

That there is an afterlife
Cannot be known

My afterlife is not mine, but of my atoms
Rejoining the sphere of potentiality
They will germinate
And in this wordless connection
A phoenix will rise,
Possibly in the shape of a tree.

Cola en Trompa

Elefantes caminan en línea, con cola en trompa,
Cruzando las aguas cobre de amplio río
Soy una en esa línea.
La línea de lo que se siente bien, no mal.
La línea no me fue impuesta,
Pero no elegirla borraría todo Significado.
¿Cómo sería mi vida sin esta línea de elefantes?
Desnudos huesos blanquecinos esparcidos en un desierto de arena
Un barco sin destino
No con un destino desconocido,
Más bien, de todos los destinos posibles: ninguno de ellos.

Esta cadena de elefantes no va hacia el futuro
Porque todo está presente: lo que sucedió hace mucho tiempo está presente,
Y lo qué va a pasar a partir de ahora también está presente.
Mirando ampliamente lo verás todo.

Y aunque hay movimiento, este movimiento no es en el tiempo,
Porque todo el tiempo es ahora,
Y no es en el espacio,
Porque todo el espacio está aquí,
Aquí donde limpiamos nuestra casa los fines de semana
Aquí donde comemos helados de chocolate en conos de chocolate
Aquí donde atamos hilos recordatorios alrededor de nuestros dedos índices
Aquí donde nos maravillamos ante el cuerpo azul brillante de los Casuarios gigantes
Aquí donde hablamos del poder del dinero
Que no puede comprar quedar embarazada y dar a luz.
Aquí donde deberíamos pensar en llevar a nuestras niñas a Machu Pichu
Ahora que comienzan a cuestionar Significado.

¿Te acuerdas del poder de seducción de Sophia Loren?
¿Cómo no podía ser visto desde aquel planeta rojo rotando millones de kilómetros de la Tierra?
¿Piensas en la futilidad de los disfraces, como el que llevaba Clark Ken?
Con sus inútiles lentes gruesos sobre su visión de rayos X.

Que la vida es todo lo que hay,
Es una hipótesis
Que hay un más allá
No se puede saber

Mi más allá no es mío, sino de mis átomos
Reincorporados a la esfera de la potencialidad
Germinaran,
Y en esa conexión sin palabras
Un ave fénix se levantará,
Posiblemente en la forma de un árbol.

Alfonsina Mar
Acrylic on Canvas
40x28in

CPSIA information can be obtained
at www.ICGtesting.com
Printed in the USA
246579LV00002B